T0324374

Kloster und Klostergut Grauhof

Kloster und Klostergut Grauhof

von Kirsten Poneß

Nicht weit entfernt von der Stadt Goslar liegt mitten im Harzvorland, umgeben von Höhenzügen, das einstige Kloster Grauhof. Der Kirchturm der Klosterkirche St. Georg, der zwischen den Klostermauern herausragt, weist den Weg zu einem der interessantesten ehemaligen Feldklöster des Fürstbistums Hildesheim. Heute steht die Liegenschaft mit der Stiftskirche St. Georg, den Konventsgebäuden und dem als Landwirtschaftsbetrieb geführten Klostergut unter der Verwaltung der Klosterkammer Hannover. Grauhof, das früher vor den Mauern der reichsfreien Stadt lag, ist mittlerweile ein Ortsteil von Goslar geworden und einer der zahlreichen kulturellen Anziehungspunkte des Harzvorlandes. Der Harzer Klosterwanderweg, auf dem Klosterkulturinteressierte 32 Kilometer vom Kloster Drübeck bis nach Goslar pilgern können, führt über die Klöster Ilsenburg und Wöltingerode auch am Kloster Grauhof vorbei.

Geschichte

Die Gebäude des Klosterkomplexes sind zwar erst rund 300 Jahre alt, doch beginnt die Geschichte des Klosters schon deutlich früher. Denn das heutige Klostergut Grauhof war ursprünglich der Wirtschaftshof des Augustiner-Chorherrenstiftes auf dem Georgenberg.

Gründung des Klosters auf dem Georgenberg

Konrad II., der 1027 bis 1039 römischer Kaiser war, wollte um 1025 seine Burg vor den Toren Goslars auf dem Sassenberg (Georgenberg) in ein Kanonikerstift umwandeln. Doch die Vollendung des Klosterbaus konnte der Kaiser nicht mehr erleben. Erst Kaiser Heinrich V. (1086–1125) nahm die Bautätigkeit wieder auf und schenkte das unvollendete Kloster 1108 zusammen mit dem Grafenhof Bettwardingerode (Grauhof) als Vorwerk und Kornlieferant dem Domstift zu Hildesheim. Zwei Jahrzehnte später, 1128, war der Bau so weit abgeschlos-

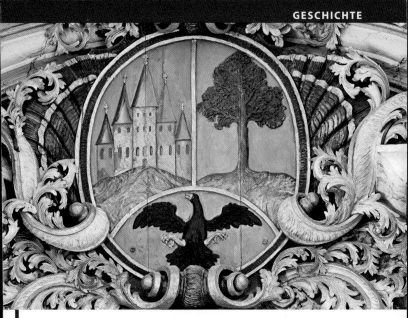

Wappen auf dem Hochaltar mit dem Bild der ehemaligen Stiftskirche

sen, dass Kirche und Kloster von Bischof Barthold von Hildesheim geweiht werden konnten. Im Jahr darauf nahmen die Kanoniker die Regeln des heiligen Augustinus an. Das Chorherrenstift St. Georg auf dem Georgenberg war gegründet.

Zerstörung des Georgenberg-Klosters

In den Wirren der Reformationszeit zerstörten Goslarer Bürger das Kloster rund 400 Jahre nach seiner Gründung bis auf die Grundmauern. Nach der Stiftsfehde von 1523 gehörte das Georgenberg-Stift zum Herrschaftsgebiet des katholischen Herzogs Heinrich d. J. von Braunschweig-Lüneburg-Wolfenbüttel (1489–1568). Die protestantischen Goslarer Bürger vermuteten, er könnte das Kloster, das exponiert vor den Toren ihrer reichsfreien Stadt lag, als Ausgangspunkt für einen Angriff nutzen. Die Lage eskalierte am 22. Juli 1527. Das aufgebrachte Volk stürmte das Kloster, plünderte es und steckte es in Brand. Einige Reliquien und andere Kostbarkeiten konnten gerettet werden, doch

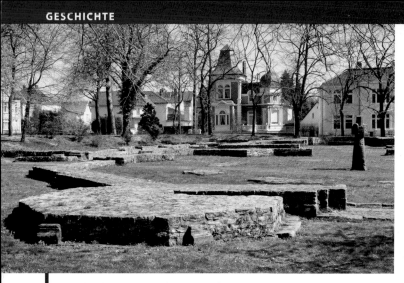

Ruine der ehemaligen Stiftskirche auf dem Georgenberg

das prächtige Kloster auf dem Georgenberg war unwiederbringlich zerstört.

Noch immer belegt ein Wappenbild am Hochaltar in der heutigen Klosterkirche das Aussehen der ehemaligen Stiftskirche, deren oktogonale Form der Pfalzkapelle in Aachen nachempfunden war. Bei Ausgrabungsarbeiten, die 1875 begannen, wurden die Grundmauern der Kirche und Reste von drei der ehemals 18 Altäre freigelegt.

Anfänge des Chorherrenstifts in Grauhof und Reformation

Mit dem Untergang des Georgenberg-Stiftes begann die Geschichte des Stiftes in Grauhof. Die vertriebenen acht Augustiner-Chorherren fanden etwa viereinhalb Kilometer von ihrem ehemaligen Konvent entfernt eine neue Heimat auf dem Gut Grauhof, das ihnen zuvor als landwirtschaftlicher Wirtschaftshof gedient hatte.

Das Klosterleben konnte sich in Zeiten der Reformation jedoch nur langsam entwickeln. 1542 vertrieben Schmalkaldische Herzöge Heinrich d. J., und auch die Chorherren mussten aus Grauhof fliehen. Erst fünf Jahre später durfte der Herzog zurückkehren und es zogen wieder

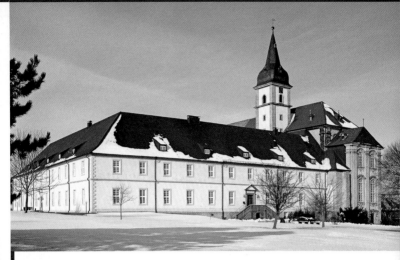

Klosterkirche und ehemalige Konventsgebäude des Klostergutes Grauhof

Chorherren ein. Propst Joachim Hoyer ließ daraufhin eine Kirche bauen. Das Kloster blieb nun für etwa 20 Jahre lang katholisch.

Dass im Jahr 1568 der protestantische Julius (1564–1613) Herzog von Braunschweig-Lüneburg-Wolfenbüttel geworden war, hatte erneut Auswirkungen auf das Kloster. Der katholische Propst Erasmus Stappenbeck bekam mit Paul von Kleve einen protestantischen Stellvertreter zur Seite gestellt. Dieser übernahm nach und nach die Verfügungsgewalt. Schließlich mussten die letzten nicht konvertierungswilligen Chorherren das Kloster verlassen.

Ab 1569 war der lutherisch gesinnte Jakob Brackmann Propst des Klosters und das Klosterleben kam ganz zum Erliegen. Ende des 16. Jahrhunderts war aus dem Kloster eine Lateinschule zur Ausbildung lutherischer Prediger geworden.

Restitution und Windesheimer Chorherren

Die Streitigkeiten zwischen den Hildesheimer Bischöfen und den Herzögen von Braunschweig und Lüneburg fanden 1643 mit dem Hildesheimer Hauptrezess ein Ende. Der Herzog verpflichtete sich, das nach

der Stiftsfehde annektierte Gebiet des Hochstiftes Hildesheim und damit das Kloster Grauhof an den Bischof von Hildesheim zurückzugeben.

Ein Jahr später zogen Augustiner-Chorherren unter Propst Conrad Götten (gest. 1659) aus Brabant in das Grauhofer Stift ein. Sie gehörten zur Windesheimer Kongregation, die ein Zusammenschluss von reformbemühten Augustiner-Chorherren war. Die Kongregation hatte sich im 14. Jahrhundert gebildet und war nach dem zum Erzbistum Utrecht gehörenden Kloster Windesheim bei Zwolle in den Niederlanden benannt.

Blütezeit des Klosters unter Propst Bernhard Goeken

In den folgenden Jahren musste das Kloster wieder für ein Klosterleben hergerichtet werden. Die unmittelbare Vorgängerkirche der heutigen Grauhofer Stiftskirche wurde ab 1661 unter Propst Liborius Hennepoel (gest. 1690) errichtet, und Grauhof bekam eine katholische Pfarrstelle. Auch die Konventsgebäude wurden für die zehn Chorherren, die mittlerweile im Kloster wohnten, instand gesetzt.

Mit Bernhard Goeken aus Körbecke (1660–1726), der 1690 zum Propst gewählt wurde, kam neuer Schwung in das Klosterleben. Unter seiner Führung blühte das Kloster auf. Goeken, der sich die innere und äußere Erneuerung des Klosters zur Aufgabe gemacht hatte, festigte und ordnete tatkräftig das Klosterleben. Außerdem widmete er sich verstärkt der Seelsorge. Das Kloster war nun durchgehend mit 15 bis 20 Chorherren besetzt und führend in der theologischen Ausbildung. Goeken verhalf dem Kloster auch baulich zu neuem Glanz. Er war der Bauherr der heute noch erhaltenen Kirchen- und Klostergebäude, die von 1701 bis 1717 entstanden.

Bernhard Goeken war der bedeutendste Propst des Klosters und über Grauhofs Grenzen hinaus geschätzt. Bereits 1693 wählten die Hildesheimer Domherren Goeken zum Schatzrat, und 1715 wurde er vom Generalkapitel der Windesheimer Kongregation zum Ordensgeneral gewählt. Nach seinem Tod 1726 ehrte ihn sein Nachfolger Heinrich Eickendorff (gest. 1755) mit einem Grabmal in der 1717 geweihten Stiftskirche.

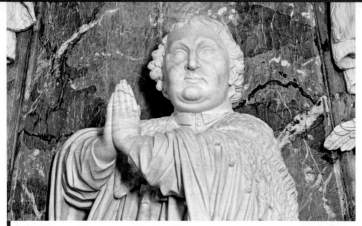

Propst Bernard Goeken, Bauherr der Stiftskirche und der Konventsgebäude

Säkularisierung im 19. Jahrhundert

Anfang des 19. Jahrhunderts begann die Säkularisierung der geistlichen Besitztümer. Sie sollten aufgehoben und an weltliche Fürsten verteilt werden, um diese für ihre Verluste infolge der Revolutionskriege zu entschädigen. Auch das Kloster Grauhof samt Klostergut wurde am 29. Januar 1803 von der preußischen Regierung säkularisiert. Zu diesem Zeitpunkt lebten etwa 25 Chorherren unter der Führung von Propst Constantin Belling im Kloster. Die Chorherren wurden entschädigt und mussten das Kloster verlassen. Propst Belling war auch der letzte Ordensgeneral der Windesheimer Chorherren vor ihrer Wiedereinsetzung 1961.

Vier Jahre später verlor Preußen große Teile seines Besitzes, darunter das Fürstbistum Hildesheim mit dem Klostergut Grauhof, an das Königreich Westphalen. Der französische General Lemarrois bekam Grauhof von Napoleon geschenkt. Doch 1813 fiel das Gebiet des ehemaligen Fürstbistums Hildesheim an das Kurfürstentum Hannover (ab 1815 Königreich). Der Landesherr, Prinzregent Georg (der spätere König IV. von Großbritannien, Irland und Hannover) gliederte das Vermögen des Klosters Grauhof dem Allgemeinen Hannoverschen Klosterfonds ein. Das Klostergut wurde ab 1804 verpachtet. Das Bistum be-

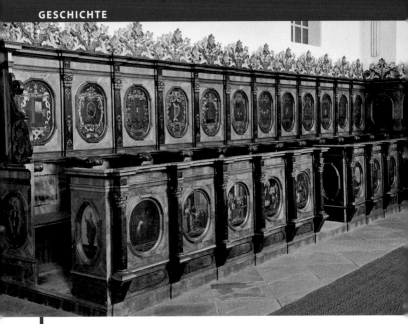

Chorgestühl der Augustiner-Chorherren

hielt die Kirche und die katholische Pfarrstelle. Die örtliche Verwaltung unterlag bis 1881 dem Klosteramt Wöltingerode.

Heute ist Grauhof, zu dem noch einige Wohnhäuser außerhalb der Klostermauern gehören, ein Ortsteil von Goslar.

Die Klosterkammer Hannover

Seit der Eingliederung des Klostervermögens in den Allgemeinen Hannoverschen Klosterfonds ist die Klosterkammer in Grauhof für den Erhalt des Klostergutes, der Konventsgebäude sowie der katholischen Kirche St. Georg zuständig. Die Klosterkammer ist eine Sonderbehörde im Dienstbereich des Niedersächsischen Ministeriums für Wissenschaft und Kultur zur Verwaltung von ehemaligem Klostervermögen, das durch Reformation und Säkularisation an den Staat gefallen ist. Sie ist das Stiftungsorgan für den Allgemeinen Hannoverschen Klosterfonds sowie drei weitere kleinere öffentlich-rechtliche Stiftungen.

Die Anfänge des Allgemeinen Hannoverschen Klosterfonds gehen auf die Reformation des welfischen Fürstentums Calenberg zurück, die 1542 mit der Ersten evangelischen Kirchen- und Klosterordnung der Herzogin Elisabeth von Braunschweig-Lüneburg einsetzte. Entsprechend der Verpflichtung des Schmalkaldischen Bundes von 1540 sollte das an den Landesherrn gefallene Kirchengut getrennt vom übrigen Staatsvermögen verwaltet und für kirchliche, schulische und milde Zwecke verwendet werden. In diesem reformatorischen Geist handelte Prinzregent Georg, als er 1818 ehemals klösterliches Gut im Königreich Hannover zusammenfasste und die Klosterkammer Hannover gründete.

Zu den Aufgaben der Klosterkammer gehören der Erhalt von rund 800 denkmalgeschützten Gebäuden, die Versorgung evangelischer Klöster, die Erhaltung evangelischer und katholischer Kirchengebäude sowie die Förderung kirchlicher, sozialer und schulischer Projekte aus Überschüssen der Vermögensverwaltung. Ihre Wirtschaftserträge bezieht die Klosterkammer vor allem aus Land- und Forstwirtschaft, Bodenabbau und Erbbaurechtsgrundstücken.

Das Kloster im 20. Jahrhundert

Im 20. Jahrhundert wurden die Grauhofer Konventsgebäude lange als Wohnungen für saisonale Landarbeiter, als sogenannte Schnitterkasernen genutzt. Nach dem Zweiten Weltkrieg dienten sie zunächst als Flüchtlingslager, bevor 1945 mit Hilfe von vertriebenen schlesischen Franziskanern erneut klösterliches Leben in die Gebäude einzog. Die Franziskaner betreuten das Kloster und die Pfarrstelle von Grauhof und den umliegenden Orten Immenrode, Hahndorf und Weddingen, bis die letzten vier Ordensbrüder 1975 aus Altersgründen und Mangel an Nachfolgern das Kloster verließen. Die Klosterkammer vermietete den Ost- und Südflügel der Konventsgebäude 1978 an den Bischöflichen Stuhl der Diözese Hildesheim. Die Seelsorge für die katholischen Gemeindemitglieder übernahmen zwischenzeitlich polnische Oratorianer bzw. Diözesanpriester. Nach umfangreichen Umbaumaßnahmen konnte ab Juni 1983 der Deutsche Caritasverband e.V. das Konventsgebäude als Ferienstätte für kinderreiche Familien nutzen.

Der Caritasverband

Der Caritasverband ist ein Wohlfahrtsverband der katholischen Kirche mit dem Anliegen, Menschen Lebensperspektive und Selbstwertschätzung zurückzugeben. Ganz im Sinne dieses Grundsatzes wurde zwei Jahre nach Schließung der Familien-Ferienstätte 2006 in Grauhof ein Projekt ins Leben gerufen, das erwerbslosen Menschen eine zweite Chance geben sollte. Das gleichnamige Projekt des Caritasverbands für Stadt und Landkreis Goslar e.V. vereint verschiedene Beschäftigungsinitiativen, darunter eine Gartenbau- und eine Klosterwerkstatt sowie ein Imkereiprojekt, das von einem ehrenamtlichen Imker geleitet wird.

Die Kirchengemeinde

Am 6. Juli 2004 wurde die bis dahin selbstständige Kirchengemeinde Grauhof der Goslarer Gemeinde St. Benno zugepfarrt und ab 2007 von der Stadtgemeinde St. Jakobus d. Ä. verwaltet, die mit den Gesamtgemeinden Liebfrauen und Mariä Verkündigung zur Katholischen Kirche Nordharz gehört.

Heute ist das besondere Gotteshaus in Grauhof ein beliebter Ort für Taufen, Trauungen und Beerdigungen von Gläubigen beider Konfessionen aus der Region. Außerdem werden wöchentlich Heilige Messen und Andachten in der Kirche gefeiert. An besonderen Feiertagen wie Himmelfahrt, Fronleichnam oder Weihnachten ist die Grauhofer Stiftskirche Gastgeberin für die gesamte Gemeinde der Kirche Nordharz.

Im Sommer steht die Grauhofer Treutmann-Orgel im Mittelpunkt. Ab dem ersten Sonntag im Juli geben Nachwuchstalente sowie international bekannte Organisten acht Wochen lang sonntags Konzerte, die bei Experten und Liebhabern des barocken Instruments weit über die Region hinaus bekannt und beliebt sind.

Auch außerhalb der normalen Öffnungszeiten werden nach Anmeldung Kirchenführungen angeboten.

Das Klostergut Grauhof

Das Klostergut Grauhof blickt auf eine lange Pächtertradition zurück. Es wurde unmittelbar nach der Säkularisierung verpachtet und seitdem von 14 Pächtern bewirtschaftet. Seit 1849 tritt die Familie Cleve-

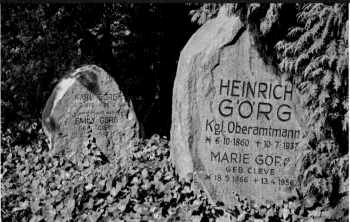

Grabsteine der Familie Görg auf dem Friedhof Kummerbrink

Görg besonders in den Vordergrund. Nachdem Rittmeister Urban Cleve Pächter auf Gut Grauhof geworden war, unterstand das Klostergut zunächst der Familie Cleve und ab 1931 bis heute der Familie Görg, die mit der Familie Cleve verwandt ist. Zweimal wird eine Frau als Pächterin in den Verzeichnissen aufgeführt. Mit 133 Jahren ist die Familie Cleve-Görg die am längsten tätige Pächterfamilie auf einem Klostergut der Klosterkammer.

Auf dem 1831 eingeweihten Friedhof am Kummerbrink bezeugen die Grabsteine der Familie die lange Tradition der Familienpacht. Noch heute werden auf diesem Begräbnisplatz Grauhofer Bewohner und Mitarbeiter des Klostergutes bestattet.

Von den ursprünglich 500 Hektar Klostergutsfläche bewirtschaftet die Pächterfamilie Görg noch 302 Hektar, davon 271 Hektar Ackerland. Die restliche Fläche wurde nach und nach zu Bauland. Etwa fünf Hektar stehen als Grünland Pensionspferden zur Verfügung. Die Ackerflächen sind um die Hofstelle arrondiert und folgen der Fruchtfolge Raps – Weizen – Weizen – Gerste. Trotz mäßiger Bodenverhältnisse und rauem Klima ist die Ertragslage des Klostergutes zufriedenstellend. Die Pächterfamilie möchte das Klostergut zusammen mit der Klosterkammer weiter voranbringen und zukunftssicherer machen.

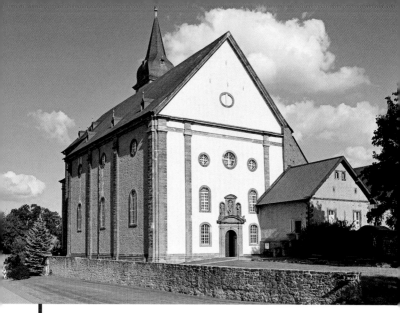

Westfassade der Stiftskirche St. Georg

Stiftskirche St. Georg [1]

Dass in Grauhof der imposante und barocke Bau der Stiftskirche errichtet werden konnte, ist vor allem Propst Bernhard Goeken zu verdanken, der das klösterliche Leben in Grauhof von Grund auf reformierte. Er wollte einen glanzvollen Bau erschaffen, um das neue religiöse Leben des Klosters eindrucksvoll zu repräsentieren.

Baugeschichte
Für sein Bauvorhaben rief Goeken den lombardischen Architekten Francesco Mitta aus Chiavenna (1662–1721) nach Grauhof. Mitta gehörte zu jener Gruppe italienischer Baumeister, die Ende des 17. Jahrhunderts am welfischen Hof in Hannover tätig waren und den italienischen Barock mit nach Norddeutschland brachten.

Dazu gehörte auch der Hofmaurermeister und Stuckateur Giuseppe Crotogino (gest. 1716), der am Bau der Stiftskirche mitwirkte. Seit 1708

war auch Crotoginos Sohn Sebastiano (gest. 1740) am Bau beteiligt. Zu diesem Zeitpunkt wurde an der Kirche schon etwa drei Jahre lang gearbeitet. Der Rohbau war 1713 fertiggestellt, wie die Jahreszahl auf der Wetterfahne und die Datierungen der beiden Kirchturmglocken (1713 und 1714) bezeugen. Am 1. August 1717 weihte der Hildesheimer Bischof Max Heinrich von Weichs den Hochaltar und die Kirche. Doch es sollten noch mehr als zwei Jahrzehnte vergehen, bis die Ausschmückung der Kirche mit dem Einbau der Orgel 1737 abgeschlossen war. Propst Goeken starb bereits 1726. Sein Nachfolger, Heinrich Eickendorff, vollendete die innere Ausstattung, und der letzte Grauhofer Propst, Constantin Belling, ließ 1794 das Altarbild des Hochaltars malen.

Nach dem Tod Francesco Mittas übernahm sein Schüler und Schwiegersohn Johann Daniel Köppel aus Hannover (1729–1741 in Goslar tätig) die Bauleitung. Er ließ 1741 an der Ostseite der Kirche die Sakristei errichten.

Renovierungen

Bei einer Ausweißung der Kirche (1843–1844) wurden Malereien hinter zwei Altären übermalt, die bei erneuten Renovierungsarbeiten im Jahr 1966 wieder freigelegt wurden. Die kryptenähnliche Unterkirche unter dem Hochaltar wurde zur Winterkirche umgestaltet und im März 1984 geweiht. Eine letzte aufwendige Sanierung von Gewölbeflächen und Westgiebel der Kirche begann 2008, nachdem der Orkan Kyrill im Januar 2007 an den von Rissen durchzogenen Fassaden- und Gewölbepartien zusätzlichen Schaden angerichtet hatte. Seit dem 3. Oktober 2009 wird die Kirche wieder genutzt.

Baubeschreibung
Außenbau

Der 23 Meter breite und mit Sakristei 60 Meter lange Außenbau der Stiftskirche St. Georg erinnert an norditalienische Saalkirchen, wie sie mit der Renaissance aufkamen.

Die schlichte **Westfassade** wird durch zwei Pilaster gegliedert, die ein Gebälk tragen. Dadurch entstehen drei Wandflächen, von denen

der Mittelteil das Portal aufnimmt. Die Türöffnung wird von zwei Pilastern gerahmt, die einen Rundgiebel tragen. Zu beiden Seiten des Giebels sitzt je eine Engelsfigur, die ein Wappen trägt: rechts das Wappen des Konvents mit dem kaiserlichen Adler darunter, links ein Wappen mit einem Baum, dem Wappenbild des Propstes Goeken. Der Rundbogengiebel wird von drei Nischen bekrönt, in denen sich die Figuren der Gottesmutter (Mitte), des heiligen Augustinus (li) und des heiligen Georg (re) befinden. Sie wurden um 1720 von dem Bildhauer Franz Lorenz Biggen aus Worbis geschaffen, der von 1717 bis 1737 in Grauhof tätig war. Um das Portal gruppieren sich in zwei Reihen Rundbogenfenster, darüber sind drei Rundfenster (Okuli) eingelassen.

Der abschließende schlichte Dreiecksgiebel wird von einem querovalen Blindfenster durchbrochen. An die Westfassade schließt südlich der kleine Vorbau des Balgenhauses der Orgel an.

Das aufgehende Mauerwerk der **Seitenfront** aus Bruchsteinen basiert auf einem Werksteinsockel und wird durch Sandsteinpilaster gegliedert. Innerhalb der so entstandenen drei Wandflächen sind kleine Rundbogenfenster mit darüberliegenden Okuli eingelassen. Das schiefergedeckte und durch Gauben gegliederte Satteldach des Langhauses überspannt mit dem durchlaufenden First auch den Chorbereich. Die Trauflinie liegt hier entsprechend höher, sodass an der Seitenfront des Chores über den Rundbogenfenstern Platz für jeweils zwei weitere Okuli entsteht. Das Dach ist im Osten abgewalmt.

Die anschließende **Sakristei** ist niedriger als der Chor und schließt mit einem schiefergedeckten Walmdach ab. Die Ostfront der Sakristei ist durch zwei Eck- und einen Mittelpilaster aus Sandstein gegliedert. Ihre vier Rundbogenfenster sind mit Muscheln, Engelsköpfen und Blattwerk reich verziert. Darunter liegen zwei mit Gesimsen überspannte Portale, die zur ehemaligen, aus drei kreuzgratgewölbten Jochen bestehenden Gesindekapelle führen. An der Ostseite der Sakristei schloss einst das Propsteigebäude an, das 1981 abgebrochen wurde. Reste der Verbindungsmauer sind noch links der Sakristei zu erkennen.

Der **Glockenturm** ist nicht wie in Norddeutschland üblich an der Westfassade zu finden, sondern ragt nach italienischem Vorbild süd-

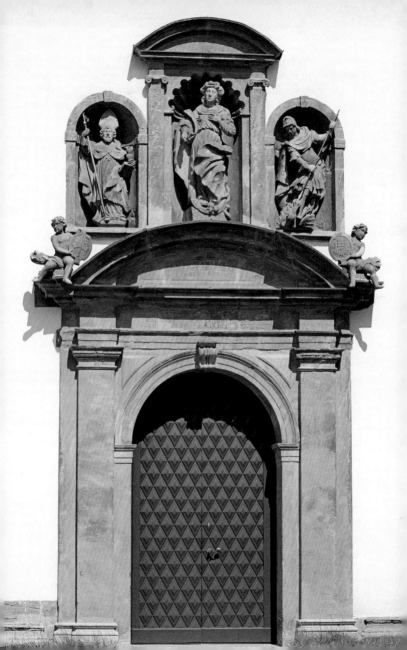

lich des Chorbereichs aus dem Kirchengebäude. Der quadratische Turm mit Quaderecken aus Sandstein wird durch ein Sandsteingesims in zwei Geschosse gegliedert. Im unteren Geschoss sind die Wandflächen durch kleine rechteckige Fenster durchbrochen, auf der Höhe der Glockenstube durch große Rundbogenöffnungen. Den geschweiften Turmhelm mit Schieferbedeckung schließt ein Knauf mit Wetterfahne ab.

Innenraum

Dem Besucher, der die Kirche durch das Westportal betritt, erschließt sich die herrliche Raumwirkung besonders gut. Helligkeit, Weite, Höhe und Ausstattung lassen die Stiftskirche als Gesamtkunstwerk im Dienste christlicher Verkündigung erscheinen.

Sie ist als einschiffige Saalkirche mit Wandpfeilerkapellen angelegt. Zu beiden Seiten der drei mit stuckierten Kreuzgewölben überspannten Langhausschiffsjoche treten die Wandpfeiler so stark hervor, dass sich zwischen ihnen tonnengewölbte kapellenartige Nischen bilden. Diese Kapellen sind durch Gurtbögen vom Langhaus getrennt.

An das Langhaus schließt der zweijochige eingezogene Chorbereich an, dessen erstes Joch von einem Kreuzgewölbe überspannt ist, während das Altarjoch tonnengewölbt ist. Unter dem erhöhten Chor, der über eine Steintreppe zu erreichen ist, befindet sich die schlichte zweischiffige, als **Winterkirche** eingerichtete Unterkirche.

Chorraum und Langhaus haben die gleiche Höhe, sodass eine harmonische weite Raumwirkung entsteht. Ein umlaufendes, mit Blattwerk, Kartuschen und Halbfiguren gegliedertes Gebälk um beide Raumteile verstärkt den einheitlichen Gesamteindruck. Bei den Halbfiguren handelt es sich um Engel, die zwölf Apostel, die heilige Maria und den selten dargestellten Vater Jesu, den heiligen Josef. Auch der Chorbogen ist reich mit einem stilisierten Vorhang stuckiert. Zwei Engel tragen im Scheitel des Bogens eine Kartusche mit dem goldenen Christusmonogramm IHS.

Im Süden und Osten der Kirche umfängt der vierjochige Anbau der **Sakristei** L-förmig den Chorbereich. Ihre schmalen Kreuzgewölbe werden durch breite Gurtbögen gegliedert.

Innenraum der Kirche mit Blick zum Hochaltar, Verkündigungs- und Kreuzaltar

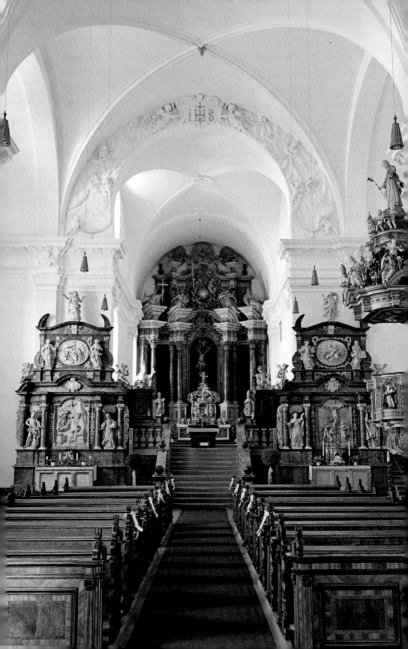

Ausstattung der Stiftskirche

Der Gesamteindruck des Kirchenraumes lebt von der klaren, symmetrischen Anordnung der Ausstattungsstücke und der Ausrichtung auf den Hochaltar. Je drei Altäre an den Kapellenwänden finden jeweils ein Pendant auf der gegenüberliegenden Seite. Alle Altäre fügen sich in die klare Architektur des Kirchenraums ein. Diese ruhige Harmonie von Raum und Ausstattungsstücken erinnert weniger an süddeutsche Barockkirchen, sondern eher an die Formen der von der norditalienischen Hochgotik beeinflussten Spätrenaissance.

Beginnen wir den Rundgang im Westen von St. Georg. In der ersten nördlichen Wandpfeilerkapelle befindet sich der **Barbaraaltar [A]**, etwa um 1728 aus weißem und grauem Marmor gefertigt. Das obere Mittelrelief stellt die Namenspatronin des Altars im Feuer dar, das Relief darunter zeigt sie mit Palmenzweig und Schwert. Umrahmt werden die Reliefs von einer nischenförmigen Architektur aus korinthischen Wandpilastern und Säulen. Links und rechts bilden die raumgreifenden Marmorskulpturen des heiligen Nikolaus und des heiligen Martin den äußeren Abschluss. Hinterfangen wird der Altar von einer dunkelblauen Baldachinmalerei von 1731. Sie wurde nach ihrer Übermalung Mitte des 19. Jahrhunderts bei Renovierungsarbeiten 1966 wieder freigelegt.

Der Barbaraaltar ist ein Werk des Bildhauers Franz Lorenz Biggen. Er fertigte unter Anleitung des Baumeisters Mitta neben dem Barbaraaltar die meisten Ausstattungsstücke der Stiftskirche an. Mit diesem Lebenswerk schuf sich der bis dahin unbekannte Künstler in Grauhof ein Denkmal.

In der mittleren nördlichen Kapelle kommen wir an einem **Beichtstuhl [B]** (um 1800) vorbei, bevor unser Blick auf den aus Holz geschnitzten **Marienaltar [C]** fällt. Wilhelm Schorigus d. J. aus Braunschweig fertigte 1670 den Altar für die Vorgängerkirche aus dem 17. Jahrhundert an. Eine Wappenkartusche mit Inschrift ehrt den Wiedelaher Drosten und Hildesheimer Domherren Georg Raban von Hörde als Stifter des Altars. Die geschnitzten Darstellungen erzählen aus dem Leben der Muttergottes. Das Altarbild wird flankiert von der Skulptur des Verkündigungsengels (li) und der heiligen Maria (re). Über

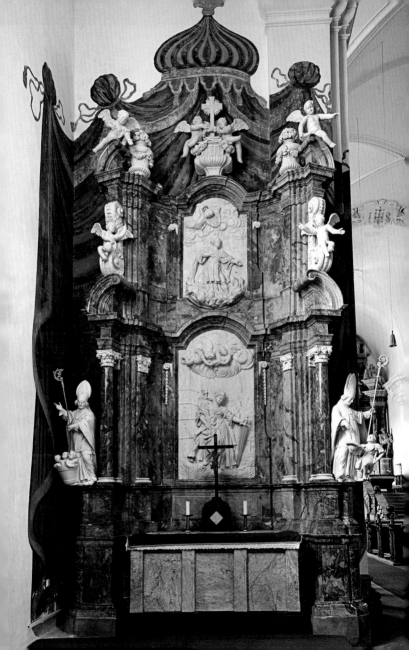

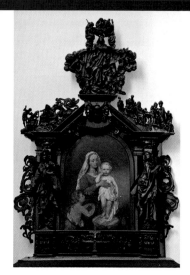

Marien- und Passionsaltar aus der Vorgängerkirche

dem Altarbild ist links die Anbetung der Hirten und rechts die der Heiligen Drei Könige dargestellt. Die Krönung Mariens schließt das Retabel ab. Das Altarbild selbst wurde 1869 von August Klemme aus Hannover (1830–1878) gemalt und stellt Maria mit dem stehenden Jesuskind als Kind dar, zusammen mit dem in Fell gekleideten Johannes dem Täufer.

In der letzten Kapelle vor dem eingezogenen Chorraum befindet sich der **Verkündigungsaltar [D]**. Er entstand 1718 und ist ebenfalls der Werkstatt Franz Lorenz Biggens zuzuordnen. Auf dem Altarrelief aus weißem Marmor ist die Verkündigung an Maria zu sehen. Flankiert wird die Darstellung von den Skulpturen Johannes des Täufers (li) und Johannes des Evangelisten (re), die jeweils von zwei Kompositsäulen umrahmt werden. Zwischen dem ersten und zweiten Geschoss des Altars befindet sich eine reich verzierte Kartusche mit dem Wappen des Klosters Georgenberg. Darüber stellt ein querovales Marmorrelief die Geburt Christi dar, das laut einer Inschrift von dem Mitarbeiter Biggens A. Imroth geschaffen wurde. Neben dem Relief sind die Skulpturen der heiligen Ursula (re) und der heiligen Margareta (li) zu sehen. Als Bekrönung des Altars ist Mariä Himmelfahrt dargestellt.

Um zum Hochaltar zu gelangen, führt uns der Weg über die breite zwölfstufige Steintreppe mit Marmorbrüstung. Interessant ist die mittlere Kugel des nördlichen Handlaufs, deren Marmorierung an ein Marienbildnis denken lässt. Diese Assoziation führte zu ihrem heutigen Namen: **Marienkugel [E]**. Am Ende der Chortreppe stehen auf Sockeln die **Marmorskulpturen [F]** von Kaiser Heinrich II. (li) und Bischof Benno von Meißen (re), die 1720 vermutlich ebenfalls von Biggen gefertigt wurden.

Oben an der Treppe angelangt, fällt der Blick zunächst auf das reich mit Intarsien, Wandpfeilern, Säulen und Gesimsen ausgestattete **Chorgestühl [G]** an Nord- und Südwand des Chorraums. Es entstand zwischen 1720 und 1731 in der Werkstatt Biggens. Die 24 Bilder auf den Brüstungen erzählen das Leben des heiligen Augustinus. Die 32 Embleme an den Rückwänden (Dorsale) des Gestühls hingegen erklären in symbolischen Darstellungen und Inschriften die Hauptregeln des Augustinerordens. Sie wurden 1731 vom Goslarer Maler Johann Andreas Schubert in Öl auf Holz gemalt.

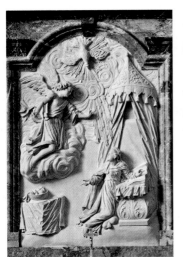 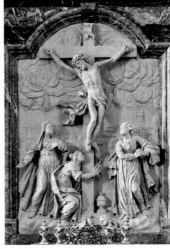

Mittelreliefs des Verkündigungs- und des Kreuzaltars

21

Höhepunkt des Rundgangs ist der im Jahr 1717 geweihte **Hochaltar** [**H**], der die ganze Abschlusswand des Chores einnimmt. Der Altar ist aus Holz gefertigt und überwiegend mit Marmorimitat versehen. Die Sockelzone teilt sich in eine innere Zone, die das goldgefasste Tabernakel umfängt, und eine äußere Zone, die mit einem Umgang von der inneren Zone getrennt ist. Die äußere Sockelzone trägt rechts die Skulptur des Schutzpatrons der Kirche, des heiligen Georg, und links die des Ordenspatrons, des heiligen Augustinus. Das Tabernakel auf dem reich verzierten Altartisch wird bekrönt von Kelch, Hostie und dem Jesuskind mit der Erdkugel. Es dient als sichtbare Verbindung zur Kreuzigungsdarstellung auf dem Altarbild und damit zur Eucharistie. Das in Öl ausgeführte Gemälde wurde 1794 von Johann Heinrich Pickart aus Wolfenbüttel gemalt. Oberhalb des Bildes befindet sich eine von reich geschnitztem Blattwerk umfangene Kartusche, die drei Wappensymbole vereint: die ehemalige Klosterkirche auf dem Georgenberg, den Baum als Zeichen für den Stifter Goeken und den kaiserlichen Adler, der an die Gründung durch Konrad II. erinnert.

Die Säulen und Pfeiler des Hauptgeschosses tragen ein verkröpftes Gebälk mit vier nach vorn gewendeten Segmentgiebelstücken. Darauf befinden sich die Personifikationen der Kardinaltugenden Glaube, Liebe, Hoffnung und Weisheit. Sie umrahmen die plastische Darstellung der Dreifaltigkeit: Christus und Gottvater auf einer von Engeln getragenen Weltkugel mit der darüberschwebenden Taube des Heiligen Geistes. Die Darstellung weist auf den göttlichen Ratschluss über die Erlösung der Welt, die durch den Kreuzestod Jesu, wie er auf dem Altarbild dargestellt ist, geschehen ist. Für das Erlösungswerk Christi dankt die Gemeinde in jeder Messe mit der Eucharistiefeier. Der Hochaltar schließt oben mit drei von vier Engeln gehaltenen vergoldeten Strahlennimben ab, die ebenfalls als Symbole der Dreifaltigkeit gedeutet werden können.

Unser Weg führt durch die Kirche zurück am **Kreuzaltar [I]** vorbei. Er wurde wie sein Pendant, der Verkündigungsaltar, 1718 vom Bildhauer Biggen aus grauem und weißem Marmor gefertigt. Eine Kartusche zwischen dem Hauptgeschoss und dem Obergeschoss mit dem Wappen des Propstes Goeken gibt die Datierung mit der Inschrift BGP 1718 an.

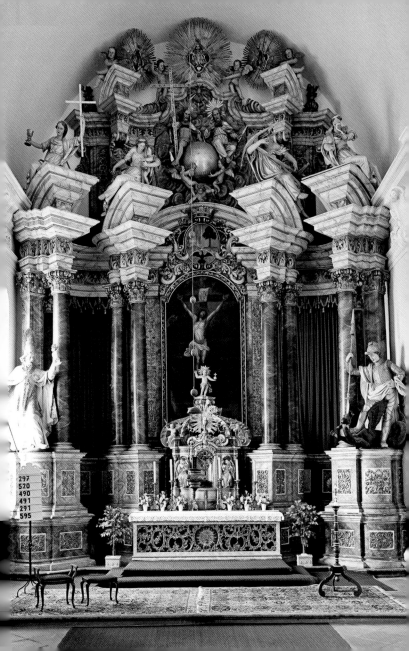

297
520
490
491
291
595

Figur der personifizierten Weisheit am Hochaltar

Das große Relief in der Mitte zeigt die Kreuzigung Christi mit Johannes, Maria Magdalena und Maria, flankiert von den Skulpturen des Petrus (li) und des Paulus (re). Das Relief darüber in der Mitte des Obergeschosses stellt die Beweinung Christi dar, umrahmt von den Skulpturen der Maria Magdalena (li) und der heiligen Veronika (re). Bekrönt wird der Altar von der Figur des auferstandenen Christus.

Weiter geht der Rundgang zum **Grabmal des Propstes Bernhard Goeken [J]** in der östlichen Kapelle der Kirchensüdseite. Zwischen dem Kreuzaltar und dem Epitaph kennzeichnet eine Inschrift auf einer rautenförmigen gravierten Messinggrabplatte im Boden die Begräbnisstelle. Wie die Inschrift des Epitaphs bezeugt, gab Goekens Nachfolger Heinrich Eickendorff das Grabmal 1731 bei Biggen in Auftrag. Es zeigt den 1726 verstorbenen Bauherrn der Grauhofer Stiftskirche als raumgreifende Marmorfigur, die sich kniend unter einem Baldachin zum Kreuzaltar wendet.

Nicht übersehen werden sollte der schlichte achtseitige **Taufstein [K]** vom Ende des 18. Jahrhunderts aus grauem Marmor mit rotgrauem Marmorsockel und Holzdeckel, der ebenfalls aus Biggens Werkstatt stammt.

Der nächste Blick fällt auf die **Kanzel [L]**. Das prunkvolle Meisterwerk von Franz Lorenz Biggen umfängt den Wandpfeiler zwischen östlichem und mittlerem Joch der Südseite. Betreten wird die Kanzel über einen schmalen Gang vom Kreuzgang an der Südseite der Kirche. Ihr reiches hölzernes Schnitzwerk ist farbig gefasst und vergoldet. Die Brüstung des reich ornamentierten Kanzelkorbes ist durch vier Nischen gegliedert. In ihnen befinden sich Vollfiguren der vier Evangelisten Matthäus, Markus, Lukas und Johannes mit ihren Symbolen. Eine Wappenkartusche, die die Wappen des Klosters (li) und des Bauherrn

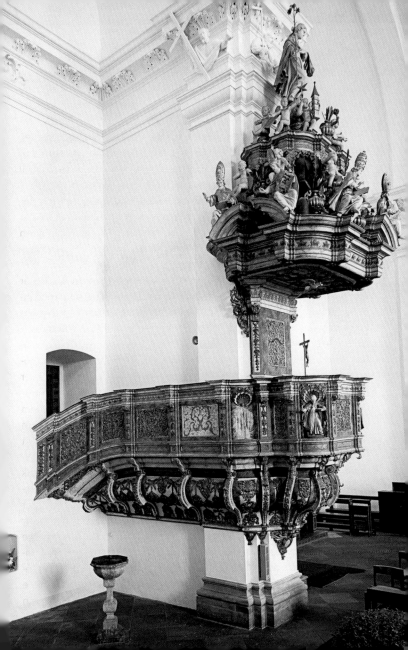

Goeken (re) zeigt, schließt die Kanzel nach unten ab. An der Wandfläche zwischen Kanzelkorb und Deckel deutet ein Schriftband auf das Entstehungsdatum der Kanzel »Anno 1721«. Darüber befindet sich der zweigeschossige Schalldeckel, an dessen Unterseite eine goldene Taube schwebt, als Symbol des Heiligen Geistes. Über einem verkröpften Gebälk sitzen auf sechs Segmentbogengiebeln Heiligenfiguren, darunter die vier lateinischen Kirchenväter Ambrosius, Gregor der Große, Augustinus und Hieronymus, deren Symbole von Engeln getragen werden. Zwei weitere Figuren sind nicht identifiziert. In der Mitte, über einer vergoldeten Vase, ist Christus als Weltenherrscher mit der Weltkugel dargestellt. Das zweite Geschoss des Schalldeckels bildet eine Marienfigur, die mit einer Lilie in der Hand eine Schlange auf einer vergoldeten Weltkugel zertritt. Daneben halten Engel die Mariensymbole der Lauretanischen Litanei empor.

Der Rundgang führt weiter zum **Passionsaltar [M]** an der östlichen Wand des mittleren Jochs. Er gehört wie der Marienaltar von 1670 zu den ehemaligen Ausstattungsstücken der Vorgängerkirche und ist ein Werk des Goslarer Bildhauers Heinrich Lessen d. Ä. (*1642). Das reich geschnitzte Retabel stellt Stationen des Leidenswegs Christi dar. Neben dem 1869 gemalten Altarbild mit der Beweinung Christi von August Klemme stehen Figuren des gefesselten Christus (li) und seines Richters Pilatus (re). Darüber sind freiplastische, kunstvoll gefertigte Darstellungen der Kreuztragung (li) und der Kreuzigung (re) zu sehen. Den krönenden Abschluss bildet die ebenso kunstvoll wie detailreich geschnitzte Darstellung der Kreuzabnahme.

Aus der Vorgängerkirche stammt auch der angrenzende **Beichtstuhl [N]** von 1670 an der Südwand des mittleren Jochs. In seinem Aufsatz umrahmt durchbrochenes geschnitztes Blattwerk einen lachenden Engelskopf.

Über dem Beichtstuhl hängt ein Ölgemälde (um 1740), das die **Taufe Christi im Jordan [O]** zeigt. Wahrscheinlich handelt es sich um ein Geschenk eines Stifters an die Kirche, der Maler ist nicht bekannt.

Im letzten Joch der Südseite befindet sich der **Antoniusaltar [P]**. Er stammt, wie sein Pendant, der Barbaraaltar, etwa aus dem Jahre 1728 und wurde ebenfalls von Biggen aus grauem und weißem Marmor

gefertigt. Wie beim Barbaraaltar wurde die Baldachinmalerei 1731 hinzugefügt, Mitte des 19. Jahrhunderts übermalt und 1966 wieder freigelegt. Das Altarbild im Hauptgeschoss des Retabels zeigt den knienden heiligen Antonius von Padua, der aus den Händen der Gottesmutter das Jesuskind empfängt. Es wird flankiert von den Figuren der heiligen Agatha (li) und der heiligen Apollonia vor zwei freistehenden korinthischen Säulen. Das Relief im Obergeschoss stellt die Ertränkung des Johannes Nepomuk in der Moldau dar. Der Generalvikar des Prager Erzbischofs und spätere Märtyrer ist hier noch als Domherr dargestellt, da seine Heiligsprechung erst 1729 erfolgte.

Orgel und Orgelempore

Eines der schönsten und bedeutendsten Ausstattungsstücke der Grauhofer Stiftskirche ist die **Orgel [Q]** von Christoph Treutmann (ca. 1674–1757). Sie entstand als letztes Ausstattungsstück der Kirche in den Jahren 1734 bis 1737 und nimmt mit der Orgelempore die gesamte Westwand der Kirche ein. Als Gegenpart zum Hochaltar fügt sie sich harmonisch in das Gesamtkunstwerk des Kircheninnenraums ein.

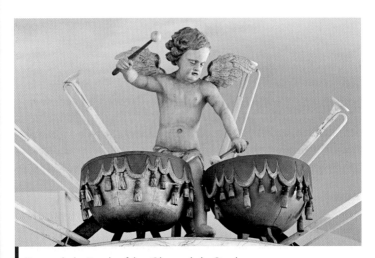

Trommelnder Engel auf dem Oberwerk der Orgel

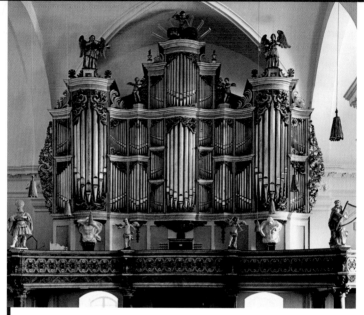

Grauhofer Treutmann-Orgel mit etwa 2600 Pfeifen

Ihr Baumeister Treutmann wurde in Schlesien geboren und ging in Magdeburg bei Heinrich Herbst (gest. 1720) in die Lehre. Zwischen 1689 und 1694 arbeitete er als Gehilfe bei dem berühmten Orgelbauer Arp Schnitger (1648–1719) in Hamburg. Entsprechende Einflüsse spiegeln sich auch in der Grauhofer Orgel wieder, bei der sich Stilelemente des norddeutschen Orgelbaus mit jenen des mitteldeutschen vereinen. Das Grauhofer Instrument zählt zu den Meisterwerken des barocken Orgelbaus in Norddeutschland und ist das einzige vollständig erhaltene Werk Treutmanns.

Die Orgel besitzt insgesamt etwa 2600 größtenteils originale Pfeifen aus Holz und Zinn, darunter 2524 klingende und ein Klaviaturglockenspiel. Die längste Orgelpfeife misst knapp 12 Meter, die kürzeste nur 18 Millimeter. Bespielt werden die 42 klingenden Register über drei Manuale und das Pedal.

Der Prospekt der Orgel ist in einem wellenförmigen Grundriss in Hauptwerk mit darüberliegendem Oberwerk und zwei Pedaltürmen an den Seiten gegliedert. Ein kunstvoll gearbeitetes vergoldetes Schnitzwerk begrenzt das Gehäuse. Die Pfeifen sind von geschnitztem vergoldeten Schleierwerk gerahmt. Dazu tragen Atlanten die hervortretenden Pfeifentürme, die im oberen Teil von musizierenden Engeln bekrönt werden. Auch das Oberwerk wird seitlich von zwei Engeln mit Instrumenten flankiert.

Marmorierte Holzsäulen bzw. Halbsäulen tragen die breite Orgelempore. Auf der mit Ornamenten und Bandwerk geschmückten Brüstung stehen vier vollplastische Figuren: Äsop mit der Triangel (li) und David mit der Harfe (re), zwischen ihnen ein dirigierender und ein singender Engel. Die Figuren der Brüstung und die bildhauerischen Arbeiten am Prospekt entstanden in der Werkstatt Franz Lorenz Biggens. Johann Andreas Schubert aus Goslar vollendete bis 1740 ihre Vergoldungen.

Ende der 1980er-Jahre musste die Orgel generalüberholt werden. Nach einer dreijährigen umfangreichen Restaurierung konnte sie 1992 wieder bespielt werden. Doch erst der Einbau des dem Original (1844/45 ausgebaut und danach verschollen) nachempfundenen Glockenspiels vervollständigte die Treutmann-Orgel.

Da der barocke Klangcharakter der Grauhofer Orgel bis heute erhalten ist, erfreuen sich jedes Jahr viele Besucher des Grauhofer Orgelsommers vor allem an den Werken der großen Meister des 18. Jahrhunderts.

Weitere Ausstattungsstücke

Außer dem Kirchengestühl im Kirchenschiff mit seinen reich geschnitzten Bankwangen im Régencestil (um 1730) gehören noch zahlreiche weitere Objekte zum Inventar der Stiftskirche. In der Sakristei befinden sich drei Reliquienkästen aus der ersten Hälfte des 18. Jahrhunderts mit Medaillons aus dem Wachs einer geweihten Osterkerze, sogenannten Agnus Dei, und Reliquien verschiedener Heiliger. Ein Paramentenfundus, darunter Gewänder aus dem 18. Jahrhundert, sowie liturgische Fahnen werden dort ebenfalls aufbewahrt.

Konvents- und Wirtschaftsgebäude

Zum Ensemble der barocken Klosteranlage, das von einer über 500 Meter langen Klostermauer umgeben ist, gehören auch die hufeisenförmig im Süden der Kirche anschließenden ehemaligen Konventsgebäude und die Wirtschaftsgebäude im Norden.

Ehemalige Konventsgebäude

Die ehemaligen **Konventsgebäude [2]** gab Propst Goeken kurz nach Beginn seiner Amtszeit in Auftrag. Francesco Mitta errichtete die Anlage in den Jahren 1701 bis 1711. Ein Chronogramm auf dem Ostportal mit Datum 1703 zeugt vom raschen Verlauf der Bauarbeiten.

Die Hufeisenform verdankt die Klosteranlage dem mangelnden Interesse des französischen Generals Jean Lemarrois, der Grauhof 1807 geschenkt bekam. Er ließ die Konventsgebäude derart verfallen, dass, nachdem das Dach des Kreuzgangs eingestürzt war, der Westflügel 1815 abgerissen werden musste. Dabei ging auch die Bibliothek des Klosters, die schon zuvor durch Plünderungen des beschädigten Gebäudes dezimiert worden war, verloren. Mauerreste des ehemaligen **Westflügels [3]** lassen sich im Innenhof des **Kreuzgartens [4]** erkennen.

Das äußere Erscheinungsbild der erhaltenen Konventsgebäude mit dem wulstigen Sockel, über dem sich ein zweigeschossiger Putzbau mit profilierten Rechteckfenstern erhebt, ist heute noch ursprünglich. Das Innere ist in den 1980er-Jahren entkernt und umgebaut worden. Nur der **Kreuzgang** blieb nach den umfassenden Umbaumaßnahmen weitgehend im Originalzustand. Im Kreuzgratgewölbe sind Stuckaturen, wie etwa ein Schlussstein mit dem heiligen Georg, zu bewundern. Die Kellergewölbe sind ebenfalls überwiegend original.

Während der Umbauten der Konventsgebäude in eine Ferienstätte für kinderreiche Familien mit zwölf Ferienwohnungen wurde der Zugang am **Ostportal [5]** wieder in den Originalzustand versetzt. Die im 19. Jahrhundert verfälschte Eingangssituation wurde durch die doppelläufige Freitreppe des abgerissenen Herrenhauses Dieckhorst in Müden/Aller ersetzt. Der Südflügel erhielt einen zweiten Nebeneingang, der im Inneren zu dem original barocken **Treppenhaus [6]** führt.

Innenhof des ehemaligen Klosters mit dem Mauerrest des Westflügels •

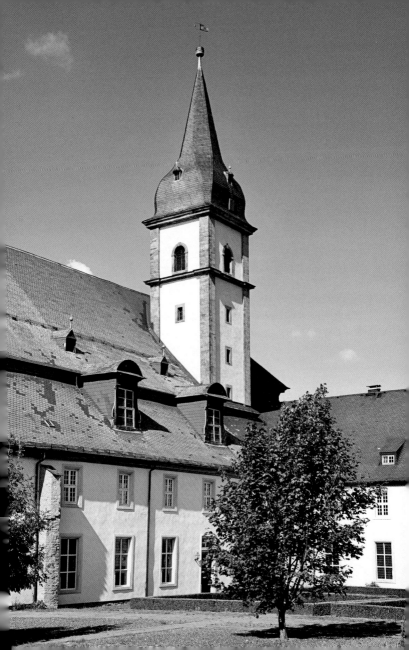

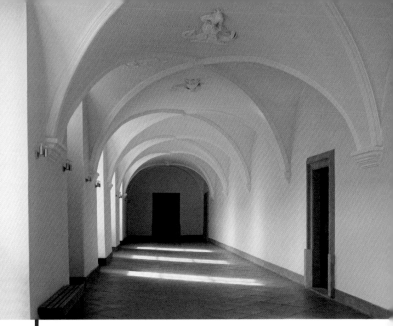

Kreuzgang mit dem Relief des heiligen Georg

Außerdem wurde der Kreuzgarten wieder hergerichtet, eine kleine **Pforte [7]** auf der Höhe des Ostportals in die äußere Klostermauer eingelassen und eine zweite Hofzufahrt mit Parkplätzen geschaffen. Das marode Propsteigebäude aus dem 17. Jahrhundert östlich der Kirche wurde 1981 abgerissen.

Nach der Schließung der Ferienstätte 2006 sind einige der umgebauten ehemaligen Ferienwohnungen heute privat vermietet. Weitere Wohnungen werden von dem Caritas-Projekt »Zweite Chance« genutzt. Gegenwärtig arbeitet die Klosterkammer an einem neuen Nutzungskonzept für die Konventsgebäude.

Wirtschaftsgebäude

Die zum verpachteten Klostergut gehörenden Wirtschaftsgebäude befinden sich nördlich der Kirche. Von der ursprünglichen Bebauung des einstigen mittelalterlichen Vorwerks ist nichts erhalten geblieben.

Das älteste Gebäude der Anlage ist das **ehemalige Pächterhaus [8]** vom Ende des 17. Jahrhunderts im Osten. Das Fachwerkhaus wurde 1985 saniert und dient heute als Wohnhaus. Ebenfalls noch aus dem 17. Jahrhundert stammt das **Getreidelager [9]** im Westen aus Naturstein, das durch eine Inschrift auf 1695 datiert ist. Quer zu diesem Lager schließt das heutige **Pächterwohnhaus [10]**, früher Pferdestall, an, in dessen Wohnbereich drei Türen des abgerissenen Propsteigebäudes integriert wurden. Zwischen dem ehemaligen und dem heutigen Pächterhaus liegt das lange **Scheunengebäude [11]** aus Naturstein mit Satteldach. Es stammt von 1720 und ist mit 220 Metern das längste Norddeutschlands. Heute dient es als Halle für den Maschinen- und Fahrzeugpark des Klostergutes und als Lager- und Abstellgebäude. Bis 1960 waren hier auch Kühe, Schafe und Schweine untergebracht. Die Schweinehaltung wurde erst 1976 eingestellt, nachdem der Schweinestall abgebrannt war. Das zu einem Drittel zerstörte

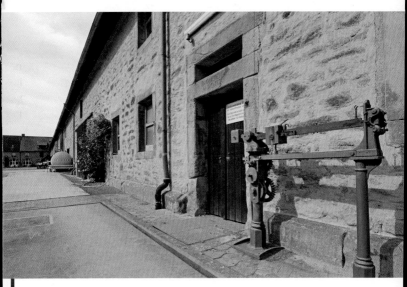

Längstes Scheunengebäude Norddeutschlands

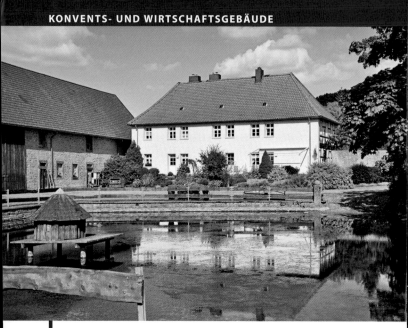

Ehemaliges Pächterhaus vom Ende des 17. Jahrhunderts

Scheunengebäude wurde 1981 wieder aufgebaut. Heute sind dort Pensionspferde untergebracht.

Das kleine Haus mit Walmdach im Osten direkt an der 1726 errichteten Klostermauer diente einst als **Schmiede [12]**. Das Gebäude wurde in den 1980er-Jahren saniert und wird heute als Geräteschuppen genutzt.

Harzer Grauhof Brunnen

Der Name Grauhof ist nicht nur wegen seines historischen Gebäudekomplexes und der langen Klostertradition bekannt, sondern über die Region hinaus auch für Mineralwasserproduktion. Seit 1871 bei Kohlebohrungen zufällig die Harzer Quelle Sauerbrunnen im Grauhöfer Holz entdeckt wurde, sprudelt hier eine Quelle, deren Mineralwasser heute als Harzer Grauhof Brunnen vertrieben wird.

1025	Stiftsgründung durch Konrad II. auf dem Georgenberg
1108	Schenkung des Vorwerks Grauhof von Heinrich V. an das Kloster
1128	Weihe von Kirche und Kloster
1129	Stift wird Augustiner-Chorherrenstift
1527	Zerstörung des Georgenberg-Stiftes, Umsiedlung auf den Wirtschaftshof Grauhof
1542	Übernahme des Klostergutes durch Schmalkaldische Herzöge
1547	Rückkehr des katholischen Propstes Hoyer, Neubau einer Kirche
1568	Der protestantische Herzog Julius wird Nachfolger Herzog Heinrichs d. J.
1569	Jakob Brackmann, erster protestantischer Propst, Umwandlung des Klosters in eine Lateinschule
1643	Restitution an das Fürstbistum Hildesheim
1644	Einzug der Windesheimer Augustiner-Chorherren
1690	Goeken wird Propst, Abbruch der alten Kirche von 1660
1701–1711	Bau der Konventsgebäude
1705–1713	Neubau der heutigen Stiftskirche
1726	Errichtung der Klostermauer
1734–1737	Bau der Orgel
1741	Anbau der Sakristei
1803	Säkularisierung
1807	Grauhof kommt an das Königreich Westphalen
1815	Abbruch des Westflügels
1818	Grauhof wird dem Klosterfonds eingegliedert und der neugegründeten Klosterkammer unterstellt
1831	Anlage des Friedhofs am Kummerbrink
1871	Entdeckung der Harzer Grauhofquelle, ehemals Sauerbrunnen
1875	Ausgrabung des ehemaligen Klosters auf dem Georgenberg
1945–1975	Franziskanermönche beleben das Kloster
1975–1980	Oratorianer bzw. Diözesanpriester übernehmen die Seelsorge
1976	Brand des Schweinestalls im Scheunengebäude
1978–1983	Umbaumaßnahmen der Konventsgebäude
1981	Abbruch des alten Propsteigebäudes
1984	Weihe der Winterkirche
1983	Einzug der Ferienstätte für kinderreiche Familien des Caritasverbandes e.V.
1985	Sanierung des ehemaligen Pächterhauses aus dem 17. Jh.
1989–1992	Restaurierung der Treutmann-Orgel
2008	Einzug des Projekts »Zweite Chance« des Caritasverbandes e.V. Goslar in die Konventsgebäude
2008–2009	Sanierung der Gewölbeflächen und des Westgiebels der Stiftskirche nach Orkan Kyrill

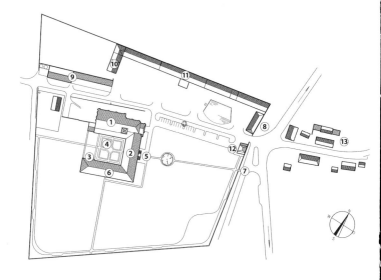

1 Stiftskirche St. Georg
2 Konventsgebäude
3 Mauerreste des Westflügels
4 Kreuzgarten
5 Ostportal
6 Barockes Treppenhaus und Nebeneingang
7 Pforte
8 Ehemaliges Pächterhaus
9 Getreidelager
10 Pächterwohnhaus
11 Scheunengebäude
12 Schmiede
13 Weitere Wohnhäuser

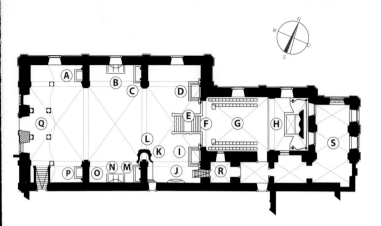

A Barbaraaltar, um 1728
B Beichtstuhl, um 1800
C Marienaltar, 1670
D Verkündigungsaltar, 1718
E Marienkugel
F Skulpturen Kaiser Heinrich II. und Bischof Benno, 1720
G Chorgestühl, 1720–1731
H Hochaltar, 1717
I Kreuzaltar, 1718
J Grabmal Propst Goeken, 1731
K Taufstein Ende, 18. Jh.
L Kanzel, 1721
M Passionsaltar, 1670
N Beichtstuhl, 1670
O Ölgemälde Taufe Christi im Jordan, Mitte 18. Jh.
P Antoniusaltar, um 1728
Q Treutmann-Orgel, 1734–1737
R Turm
S Sakristei

Die Kunstdenkmäler der Provinz Hannover, Stadt Goslar, bearb. v. A. v. Behr, Dr. U. Hölscher, Hannover 1901

Die Kunstdenkmäler der Provinz Hannover, Landkreis Goslar, bearb. v. Oskar Kiecker, Carl Borchers, Mitarbeiter Hans Lütgens, Hannover 1937

Carl Borchers, Stiftskirche Grauhof, Kleine Kunstführer für Niedersachsen, Heft 12, Göttingen 1955

Georg Dehio, Handbuch der dt. Kunstdenkmäler, Bremen/Niedersachsen, München /Berlin 1992

Klosterkammer Hannover (Hrsg.), Die Christoph-Treutmann-Orgel im ehemaligen Augustinerchorherrenstift Grauhof bei Goslar, Eine Festschrift zur Wiedereinweihung der Orgel nach der Restaurierung, Goslar 1992

Emil Kuboschek, Stiftskirche St.Georg in Grauhof, Kleine Kunstführer Nr. 2152, Regensburg 1994

Dr. Maria Kapp, Kunstinventar der ehemaligen Stiftskirche St. Georg in Goslar-Grauhof, Goslar 1997

Stefan Bringer, Das Augustiner-Chorherrenstift St. Georg in Grauhof, Seine Geschichte zwischen Restitution und Säkularisation und die Seelsorgetätigkeit seiner Chorherren, in: Die Diözese Hildesheim 66, Hildesheim 1998, S. 175–228

Klosterkammer Hannover (Hrsg.), Klostergüter, Ein niedersächsisches Erbe, Rostock 2011, S. 56–61

Lars Schwitlik, Grauhof – Ein Freiraumkonzept, Diplomarbeit, Hochschule Neubrandenburg 2009

Autorin: Kirsten Poneß, M.A., Hamburg
Lektorat: Christian Pietsch, Klosterkammer Hannover
Aufnahmen: Seite 1, 3, 4, 5, 7, 8, 11, 12, 19, 20, 21, 23, 24, 27, 28, 31, 34, 40: Raymond Faure, Goslar. – Seite 15, 17, 25: Klosterkammer Hannover. – Seite 32: Kirsten Poneß, Hamburg. – Seite 33: Landpixel, Rosdorf.
Grundriss und Lageplan: Klosterkammer Hannover, bearbeitet von Jan-Hinnerk Niewerth, Hamburg
Druck: F&W Mediencenter, Kienberg

Titelbild: *Blick auf den Chor und die Sakristei der Stiftskirche*
Rückseite: *Darstellung der Ertränkung des Johannes Nepomuk auf dem Antoniusaltar*